名家隶书集字好词好句

曹全碑
—
礼器碑
—
史晨碑
—
乙瑛碑
—

◎ 何有川 编

广西美术出版社

图书在版编目（CIP）数据

好词好句 . 名家隶书集字 / 何有川编 . — 南宁：广西美术出版社，2020.3（2021.3 重印）

ISBN 978-7-5494-2189-3

Ⅰ . ①好… Ⅱ . ①何… Ⅲ . ①隶书—书法 Ⅳ . ① J292.11

中国版本图书馆 CIP 数据核字（2020）第 013691 号

好词好句 名家隶书集字
HAOCI HAOJU　MINGJIA LISHU JIZI

编　　者	何有川
出 版 人	陈　明
责任编辑	潘海清
助理编辑	黄丽丽
校　　对	张瑞瑶
审　　读	陈小英
装帧设计	陈　欢
排版制作	李　冰
责任印制	王翠琴　莫明杰
出版发行	广西美术出版社有限公司
地　　址	广西南宁市望园路 9 号
邮　　编	530023
电　　话	0771-5701356　5701355（传真）
印　　刷	广西民族印刷包装集团有限公司
开　　本	787 mm × 1092 mm　1/16
印　　张	6.75
字　　数	40 千字
版　　次	2020 年 3 月第 1 版
印　　次	2021 年 3 月第 2 次印刷
书　　号	ISBN 978-7-5494-2189-3
定　　价	32.00 元

目录

礼器碑

史晨碑

乙瑛碑

知致物格

海東如福

物載德厚

福壽

多福

福富多

意如祥吉

暢和風惠

興事萬和家

齊思賢見

4

馬到成功

上善若水

水若善上

遠致静寧

室雅人和

志存高远

止于至善

長樂

志于道

自強不息

更思築室爲藏書

安得閑門常對月

笔带风云春不老，心怀日月韵独奇

筆帶風雲春不老

心懷日月韻獨奇

福如东海长流水，寿比南山不老松

福如东海长流水

寿比南山不老松

翰墨因缘旧，烟云供养宜

翰墨因缘舊

煙雲供養宜

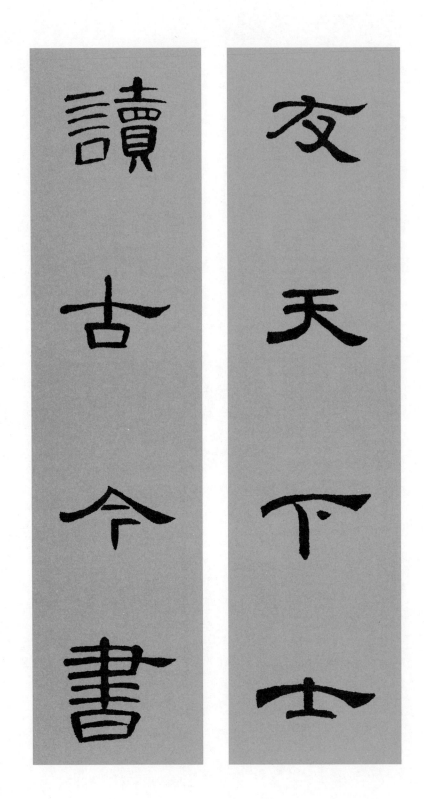

酒逢名士饮，礼爱野人真

酒逢名士飲

禮愛野人真

兰香满室书为友，竹影一窗月作邻

蘭香滿室書爲友

竹影一窗月作鄰

陋室一間天地闊

詩書萬卷古今香

闲庭草色迷三径

深院書香醉六經

几上江湖书一卷，
窗前灯火月三更

几上江湖书一卷

窗前灯火月三更

春日（宋·朱熹）

送元二使安西（唐·王维）

勝日尋芳泗水濱無邊光
景一時新等閒識得東風
面萬紫千紅總是春

春日宋代朱熹
戊戌春月有川於靈山

胜日寻芳泗水滨，无边光景一时新。等闲识得东风面，万紫千红总是春。

渭城朝雨浥輕塵客舍青
青柳色新勸君更盡一杯
酒西出陽關無故人

送元二使安西唐代王維
戊戌春月有川於靈山

渭城朝雨浥轻尘，客舍青青柳色新。劝君更尽一杯酒，西出阳关无故人。

别卢秦卿（唐·司空曙）

知有前期在

难分此夜中

无将故人酒

不及石尤风

别灵秦卿 唐代司空曙

戊戌春月有川于灵山

汾山惊秋
（唐·苏廷硕）

北风吹白云

万里渡河汾

心绪逢摇落

秋声不可闻

汾山驚寫秋唐代蘇廷碩
戊戌春月有川於靈山

北风吹白云，
万里渡河汾。
心绪逢摇落，
秋声不可闻。

鹿柴（唐·王维）

空山不见人
但闻人语响
返景入深林
复照青苔上

空山不见人，
但闻人语响。
返景入深林，
复照青苔上。

鹿柴 唐代王维
戊戌春月有川於靈山

秋夜寄丘员外（唐·韦应物）

懷君屬秋夜

散步詠涼天

山空松子落

幽人應未眠

秋夜寄邱員外 唐代韋應物

戊戌春月有川於靈山

怀君属秋夜，
散步咏凉天。
山空松子落，
幽人应未眠。

戍故園無此聲
聒碎鄉心夢不
風一更雪一更
行深千帳燈
身向榆關那畔
山一程水一程

長相思清代納蘭性德戊戌春月有川於靈山

山一程，
水一程，
身向榆关那畔行，
夜深千帐灯。
风一更，
雪一更，
聒碎乡心梦不成，
故园无此声。

题袁氏别业（唐·贺知章）

主人不相识，
偶坐为林泉。
莫谩愁沽酒，
囊中自有钱。

题袁氏别业唐代贺知章

戌戌春月有川於靈山

主人不相識
偶坐為林泉
莫謾愁沽酒
囊中自有錢

24

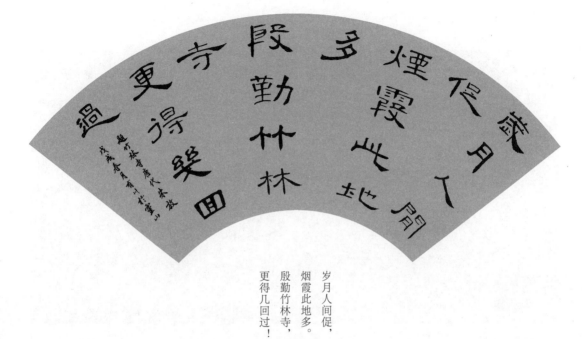

题竹林寺（唐·朱放）

岁月人间促，
烟霞此地多。
殷勤竹林寺，
更得几回过！

雪梅（宋·卢梅坡）

有梅无雪不精神，
有雪无诗俗了人。
日暮诗成天又雪，
与梅并作十分春。

水调歌头·明月几时有（宋·苏轼）

明月几时有？
把酒问青天。
不知天上宫阙，
今夕是何年。
我欲乘风归去，
又恐琼楼玉宇，
高处不胜寒。
起舞弄清影，
何似在人间？
转朱阁，
低绮户，
照无眠。
不应有恨，
何事长向别时圆？
人有悲欢离合，
月有阴晴圆缺，
此事古难全。
但愿人长久，
千里共婵娟。

春華秋實

淡泊明志

達觀

厚載德厚

川百納海

海東如福

意如祥吉

興事萬和家

雄為健積

远致静宁

齐思贤见

功成到马

上善若水

仁者寿

日有熹

上善若水

仁者寿

日有熹

学海无涯

室雅人和

志存高远

壮志凌云　紫气东来　一堂和气

壯志凌雲

紫氣東来

一堂和氣

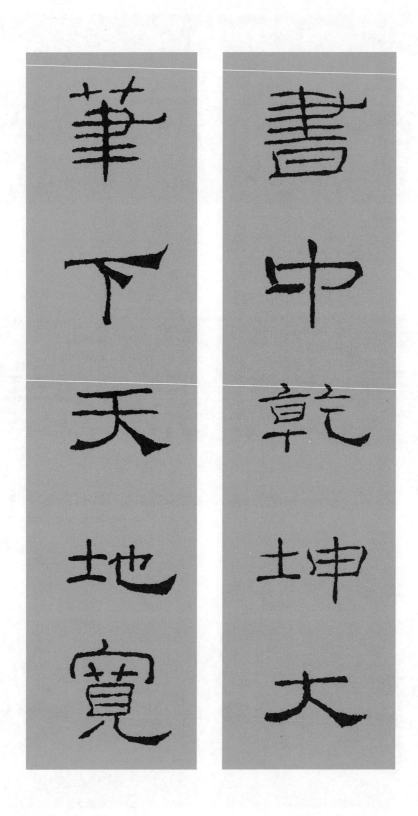

慧眼观天下，
妙笔写春秋

妙華寫春秋

慧眼觀天下

文心清若水，
诗胆大如天

文心清若水

詩膽大如天

文章千古事，花月一帘春

花月一簾春

文章千古事

有书真富贵，无事小神仙

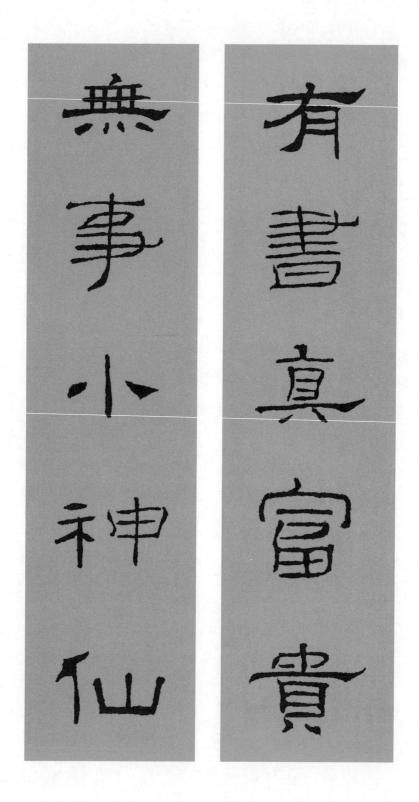

立德齐今古，藏书教子孙

立德齐今古

藏书教子孙

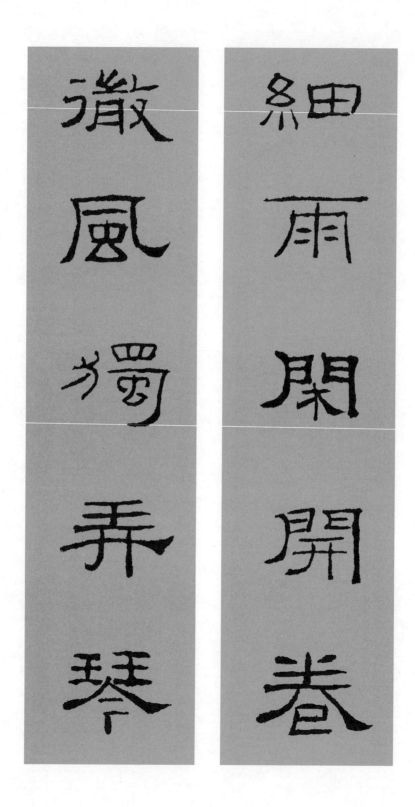

诗书得古趣，风月畅真情

風月暢真情

詩書得古趣

书藏应满三千卷，人品当居第一流

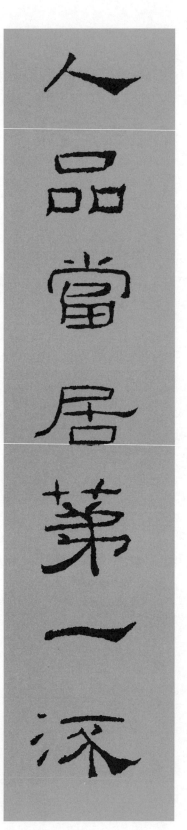
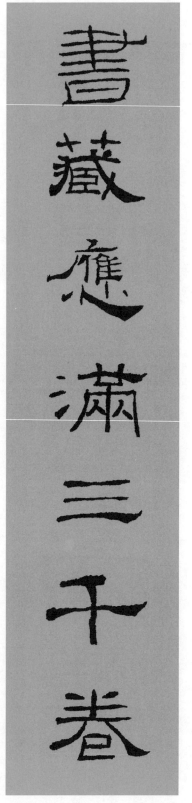

文姿笔态云山里，画意诗情烟树中

文姿華態雲山裏

畫意詩情煙樹中

少年易老学难成，一寸光阴不可轻。未觉池塘春草梦，阶前梧叶已秋声。

勤学诗偶成宋代朱熹 戊戌春月有川於靈山

古人学问无遗力，少壮工夫老始成。纸上得来终觉浅，绝知此事要躬行。

冬夜读书示子聿宋代陆遊 戊戌春月有川於靈山

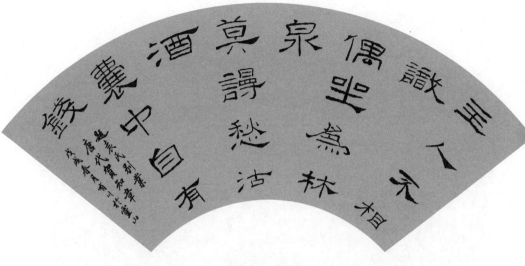

题袁氏别业（唐·贺知章）

主人不相识，
偶坐为林泉。
莫谩愁沽酒，
囊中自有钱。

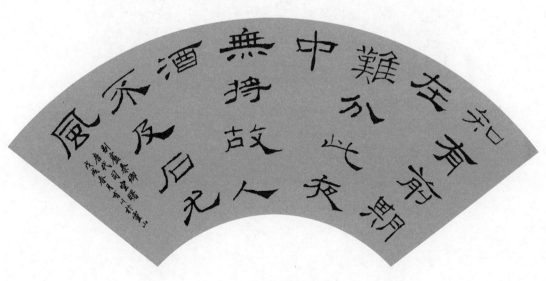

别卢秦卿（唐·司空曙）

知有前期在，
难分此夜中。
无将故人酒，
不及石尤风。

汾上惊秋（唐·苏颋）

北風吹白雲

萬里渡河汾

心緒逢摇落

秋聲不可聞

汾上驚秋唐代蘇頲

戊戌春月有川於靈山

北风吹白云，
万里渡河汾。
心绪逢摇落，
秋声不可闻。

46

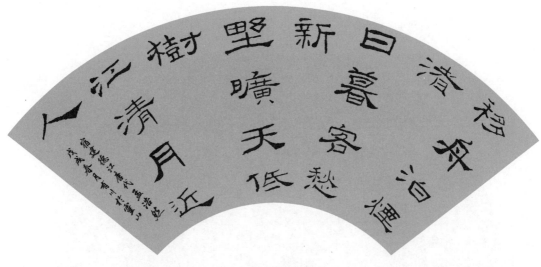

移舟泊烟渚，
日暮客愁新。
野旷天低树，
江清月近人。

卜算子·咏梅　宋代陆游

驿外断桥边，
寂寞开无主。
已是黄昏独自愁，
更著风和雨。
无意苦争春，
一任群芳妒。
零落成泥碾作尘，
只有香如故。

47

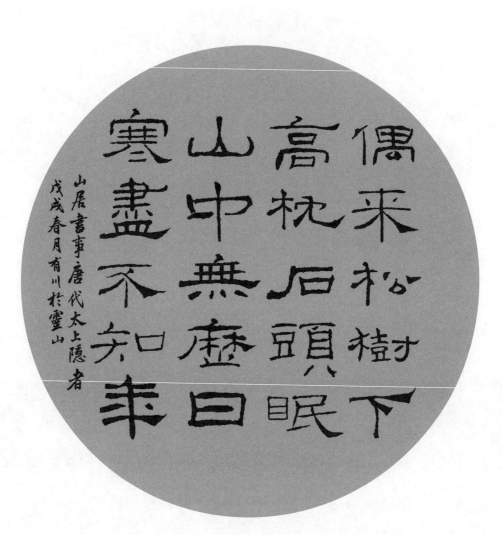

偶来松树下，
高枕石头眠。
山中无历日，
寒尽不知年。

寒来應知故君
梅日故鄉自
著綺鄉來故
花窗事鄉
未前來

雜詩三首其二唐代王維

戊戌春月有川於靈山

君自故乡来，
应知故乡事。
来日绮窗前，
寒梅著花未？

紅豆生南國

春來發幾枝

勸君多採擷

此物冣相思

相思唐代王維戊戌春月有川於靈山

红豆生南国，
春来发几枝。
愿君多采撷，
此物最相思。

鹿柴（唐·王维）

空山不見人

但聞人語響

返景入深林

復照青苔上

鹿柴唐代王维　戊戌春月有川於靈山

空山不见人，
但闻人语响。
返景入深林，
复照青苔上。

厚德载物

福如东海

道法自然

物载德厚

海東如福

然自法道

学海无涯

寿比南山

志存高远

樂 長

興事萬和家

雄爲健積

宁静致远　见贤思齐　马到成功

寧靜致遠

見賢思齊

馬到成功

上善若水

仁者寿

室雅人和

上善若水

仁者寿

室雅人和

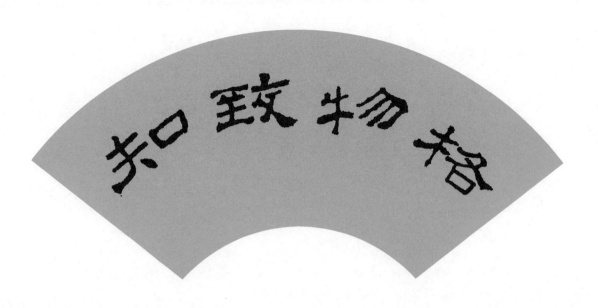

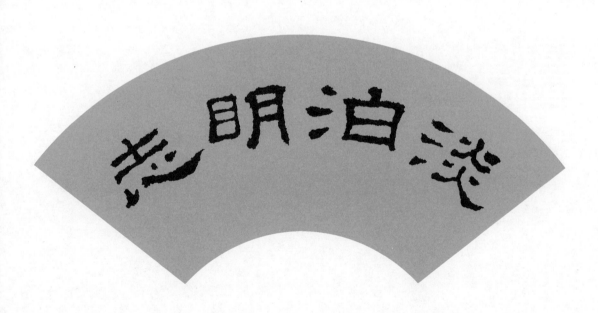

淡泊明志，宁静致远

寧靜致遠　淡泊明志

慧眼观天下，妙笔写春秋

慧眼觀天下

妙華寫春秋

立德齐今古，藏书教子孙

藏書教子孫

立德齐今古

书中乾坤大，
笔下天地宽

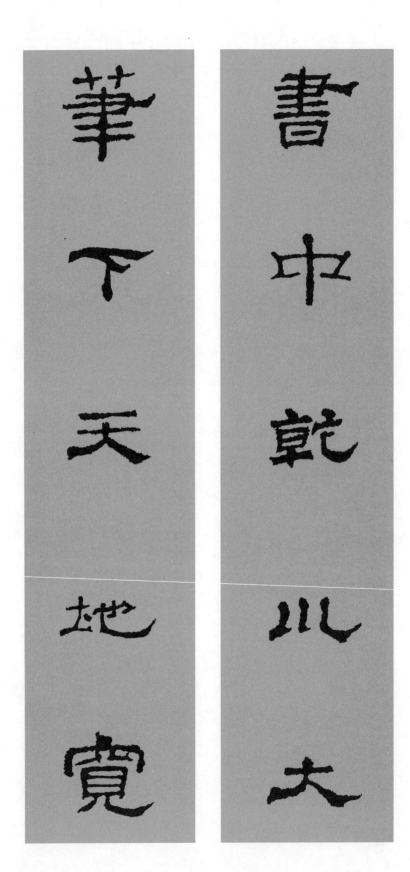

传家有道惟忠厚，处世无奇但率真

博家有道惟忠虖

家世無奇但率真

养性修身在恬淡，待人接物贵谦和

養性俯身在恬淡

待人接物貴謙和

人情練達即文章

世事洞明皆學問

书山有路勤为径，
学海无涯苦作舟

書山有路勤為徑

學海無涯苦作舟

除夜太原寒甚（明·于谦）　京师得家书（明·袁凯）

寄语天涯客，轻寒底用愁。

春风来不远，只在屋东头

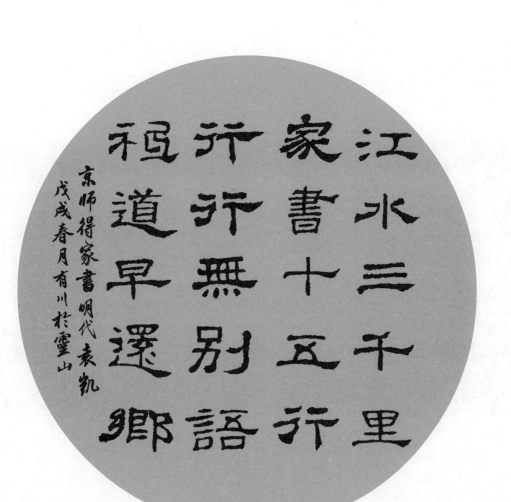

江水三千里，家书十五行。

行行无别语，只道早还乡。

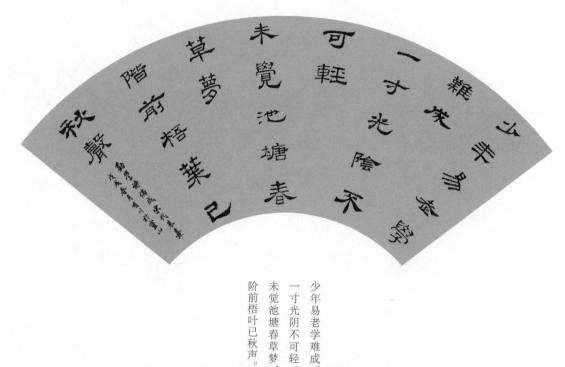

劝学诗·偶成（宋·朱熹）

少年易老学难成，
一寸光阴不可轻。
未觉池塘春草梦，
阶前梧叶已秋声。

西江月·夜行黄沙道中（宋·辛弃疾）

明月别枝惊鹊，
清风半夜鸣蝉。
稻花香里说丰年，
听取蛙声一片。
七八个星天外，
两三点雨山前。
旧时茅店社林边，
路转溪桥忽见。

早梅（明·道源）

萬樹寒無色

南枝獨有花

香聞流水

影落野人家

早梅明代道源戊戌春月有川於靈山

万树寒无色，
南枝独有花。
香闻流水处，
影落野人家。

枕石（明·高攀龙）

心同泝水淨

身與白雲輕

寂寂深山暮

微聞鍾磬聲

枕石明代高攀龍

戊戌春月有川於靈山

心同流水净，
身与白云轻。
寂寂深山暮，
微闻钟磬声。

竹石（清·郑燮）

咬定青山不放松
立根原在破巖中
千磨萬擊還堅勁
任爾東西南北風

竹石清代鄭燮
戊戌春月有川於靈山

咬定青山不放松，
立根原在破岩中。
千磨万击还坚劲，
任尔东西南北风。

長相思 長相思 若問
相思 甚了期
見時 長相思
欲把相思說似誰
情人不知

長相思長相思宋代晏几道
戊戌春月有川於靈山

长相思，
长相思。
若问相思甚了期，
除非相见时。

长相思，
长相思。
欲把相思说似谁，
浅情人不知。

横看成岭侧成峯
远近高低各不同
不识卢山真面目
祸缘身在此山中
题西林壁宋代苏轼
戊戌春月有川於灵山

横看成岭侧成峰，
远近高低各不同。
不识庐山真面目，
只缘身在此山中。

空山不見人
但聞人語韻
返景入深林
復照青苔上

鹿柴 唐代王維

戊戌春月有川於靈山

空山不见人，
但闻人语响。
返景入深林，
复照青苔上。

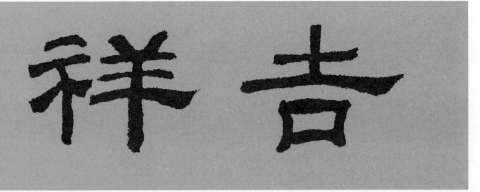

多福

仁者寿

福寿

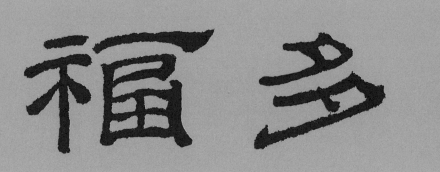

福多

壽者仁

壽福

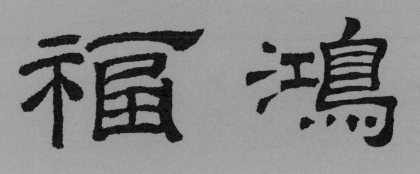

鴻福

達觀

長樂

遠玖靜寧

興事萬龢家

山南比壽

實秋華春

臻具福百

愚若智大

春华秋实　百福具臻　大智若愚

山高水长　志于道　志存高远

山高水長

道扵志

遠高存志

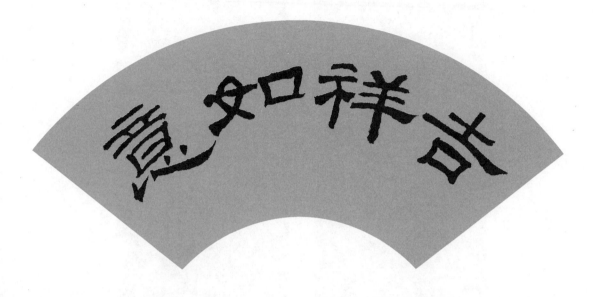

吉祥如意　茶禅一味

春归花不落，
风静月常明

春归花不落

风静月常明

长留天地无穷趣，最爱书田不老春

長留天地無窮趣

最愛書田不老春

书似青山常乱叠，灯如红豆最相思

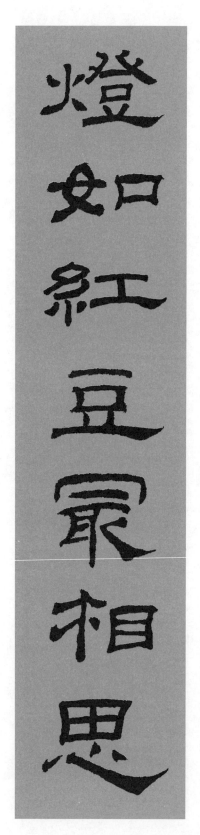

書似青山常亂疊

燈如紅豆冣相思

不盡波濤歸學海

長春花木在書林

不尽波涛归学海，长春花木在书林

一室圖書皆典雕

百家文墨足風泝

萬卷圖書天禄上

四時風物月華中

千古文章书卷里，百花消息雨声中

千古文章書卷裏

百花消息雨聲中

天趣偶从言外得，古香常在静中生

天趣偶从言外得

古香常在静中生

收入雲山歸畫卷

品題風月到詩篇

斗齋大雅詩書畫

心地長明日月星

斗斋大雅诗书画，心地长明日月星

好雨知時節當春乃發生
隨風潛入夜潤物細無聲
野徑雲俱黑江船火獨明
曉看紅濕處花重錦官城

春夜喜雨唐代杜甫戊戌春月有川於靈山

好雨知时节，当春乃发生。随风潜入夜，润物细无声。野径云俱黑，江船火独明。晓看红湿处，花重锦官城。

話巴山夜雨時
漲秋池何當共剪西窗燭却
君問歸期未有期巴山夜雨

青山隱隱水迢迢秋盡江南
草未凋二十四橋明月夜玉
人何處教吹簫

夜雨寄北唐代李商隱
戊戌春月有川於靈山

寄扬州韓綽判官唐代杜牧
戊戌春月有川於靈山

君问归期未有期，巴山夜雨涨秋池。何当共剪西窗烛，却话巴山夜雨时。

青山隐隐水迢迢，秋尽江南草未凋。二十四桥明月夜，玉人何处教吹箫。

卜算子·我住长江头（宋·李之仪）

致住長江頭君住長江
尾日日思君不見君共
飲長江水此水幾時休
此恨何時已祇願君心
似我心定不負相思意

卜算子我住長江頭宋代李之儀
戊戌春月有川於靈山

我住长江头，
君住长江尾。
日日思君不见君，
共饮长江水。
此水几时休，
此恨何时已。
只愿君心似我心，
定不负相思意。

寻隐者不遇（唐·贾岛）

松下問童子

言師採藥去

祇在此山中

雲深不知處

尋隱者不遇 唐代贾島

戊戌春月 有川於靈山

松下问童子，
言师采药去。
只在此山中，
云深不知处。

独坐敬亭山（唐·李白）

秋日湖上（唐·薛莹）

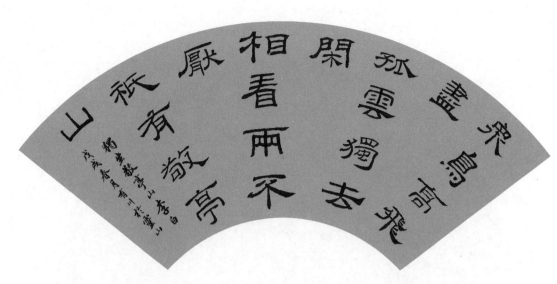

众鸟高飞尽，
孤云独去闲。
相看两不厌，
只有敬亭山。

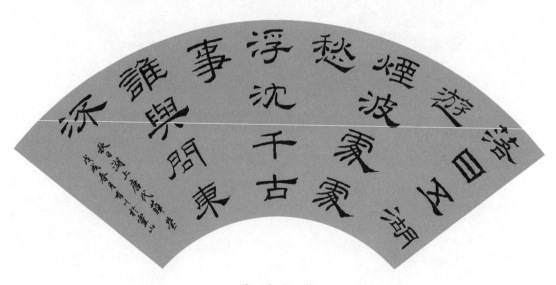

落日五湖游，
烟波处处愁。
浮沉千古事，
谁与问东流。

登鹳雀楼（唐·王之涣）

白日依山尽
欲河入海流
黄窮千里目
更上一层楼

登鹳雀楼 唐代王之涣

戊戌春月有川於霛山

白日依山尽，
黄河入海流。
欲穷千里目，
更上一层楼。

蜀道后期（唐·张说）

客心争日月
往来预期程
秋风不相待
先至洛阳城

蜀道後期唐代張說
戊戌春月有川於靈山

客心争日月，
来往预期程。
秋风不相待，
先至洛阳城。

不論平地與山尖　無限風光盡被占　採得百花成蜜後為誰苦為誰甜

蜂唐代羅隐　戊戌春月　有川於靈山

不论平地与山尖，
无限风光尽被占。
采得百花成蜜后，
为谁辛苦为谁甜。

洛中访袁拾遗不遇（唐·孟浩然）

洛阳访才子，
江岭作流人。
闻说梅花早，
何如北地春。

洛中访袁拾遗不遇唐代孟浩然

戊戌春月有川於靈山

洛陽訪才子

江嶺作深人

聞說梅花早

何如北地春